华夏万卷

U0077466

小楷入门

华夏万卷 编

卢中南 书

7000常用字

上海交通大学出版社
SHANGHAI JIAO TONG UNIVERSITY PRESS

图书在版编目(CIP)数据

卢中南小楷入门.7000常用字 / 华夏万卷编；卢中
南书．—上海：上海交通大学出版社，2024.5
ISBN 978-7-313-30611-1

Ⅰ.①卢… Ⅱ.①华… ②卢… Ⅲ.①楷书—法帖
Ⅳ.①J292.33

中国国家版本馆CIP数据核字(2024)第078321号

卢中南小楷入门·7000常用字
LUZHONGNAN XIAOKAI RUMEN·7000 CHANGYONGZI
华夏万卷 编 卢中南 书

出版发行：	上海交通大学出版社	地 址：	上海市番禺路951号	
邮政编码：	200030	电 话：	021-64071208	
印 刷：	成都华方包装有限公司	经 销：	全国新华书店	
开 本：	880mm×1230mm 1/16	印 张：	4	
字 数：	96千字			
版 次：	2024年5月第1版	印 次：	2024年5月第1次印刷	
书 号：	ISBN 978-7-313-30611-1			
定 价：	20.00元			

1画 一	乙	**2画** 八	匕	卜	厂	刀	习		
丁	儿	二	几	九	了	力	乃	也	七
人	入	十	乂	又	**3画** 才	叉	彳	丁	
川	寸	大	凡	飞	干	个	工	弓	广
及	己	子	巾	久	子	口	亏	马	么
门	女	乞	千	刃	三	山	上	勺	尸
士	巳	土	丸	万	亡	卫	兀	夕	习
下	乡	小	丫	幺	也	巳	弋	亿	义
于	与	丈	之	子	**4画** 巴	办	贝	比	
币	卞	不	仓	车	尺	仇	丑	从	歹
丹	邓	仃	订	斗	队	厄	乏	反	方
分	丰	风	凤	夫	父	计	丏	冈	戈

7000常用字

公	勾	夬	互	户	化	幻	火	讯	计
见	介	斤	今	仅	井	巨	开	元	孔
仂	历	六	仑	毛	木	内	廿	牛	爿
匹	片	仆	亓	气	欠	切	区	犬	劝
壬	仁	认	仍	日	冗	卅	少	什	升
氏	手	殳	书	闩	双	水	太	天	厅
屯	瓦	王	韦	为	文	乌	无	毋	五
午	勿	兮	心	凶	牙	夭	交	以	艺
刈	忆	尹	引	尤	友	予	元	曰	月
云	匀	允	仄	扎	长	仇	支	止	中
爪	专	**5画**	艾	凹	扒	叭	白	半	包
北	本	必	边	弁	丙	卟	布	册	叱

斥	出	匆	處	匆	叢	打	代	旦	叨
斥	出	匆	处	匆	丛	打	代	旦	叨
忉	氐	電	叼	氿	叮	東	冬	對	爾
忉	氐	电	叼	氿	叮	东	冬	对	尔
發	犯	馮	弗	付	尕	甘	功	古	瓜
发	犯	冯	弗	付	尕	甘	功	古	瓜
歸	宄	邗	漢	夯	號	禾	弘	江	乎
归	宄	邗	汉	夯	号	禾	弘	江	乎
卉	匯	擊	叽	饑	伋	記	加	甲	戋
卉	汇	击	叽	饥	伋	记	加	甲	戋
芄	叫	節	許	糾	舊	句	卡	刊	尻
芄	叫	节	许	纠	旧	句	卡	刊	尻
可	叩	廓	蘭	叻	樂	禮	厲	立	遼
可	叩	邝	兰	叻	乐	礼	厉	立	辽
另	令	龍	盧	勸	郘	矛	卯	們	滅
另	令	龙	卢	劝	邙	矛	卯	们	灭
民	皿	末	母	目	仫	芳	奶	尼	鳥
民	皿	末	母	目	仫	芳	奶	尼	鸟
甯	奴	丕	皮	庀	氕	平	叵	撲	訖
宁	奴	丕	皮	庀	气	平	叵	扑	讫
仟	阡	巧	且	邛	丘	囚	犰	去	舟
仟	阡	巧	且	邛	丘	囚	犰	去	舟
讓	仞	扔	仨	閃	訕	申	生	聖	失
让	仞	扔	仨	闪	讪	申	生	圣	失

石	史	矢	示	世	仕	市	術	甩	帥
石	史	矢	示	世	仕	市	术	甩	帅
司	絲	四	他	它	台	歎	討	田	汀
司	丝	四	他	它	台	叹	讨	田	汀
頭	凸	外	未	戊	務	阢	仙	寫	兄
头	凸	外	未	戊	务	阢	仙	写	兄
玄	穴	訓	訊	央	業	葉	匜	儀	仡
玄	穴	训	讯	央	业	叶	匜	仪	仡
議	印	永	用	由	右	幼	玉	馭	孕
议	印	永	用	由	右	幼	玉	驭	孕
匝	仔	札	軋	乍	占	仗	召	正	只
匝	仔	札	轧	乍	占	仗	召	正	只
厄	汁	主	左	**6画**	安	狅	百	阪	邦
厄	汁	主	左		安	狅	百	阪	邦
畢	閉	冰	並	傖	漢	產	忏	倀	場
毕	闭	冰	并	伧	汉	产	忏	伥	场
臣	塵	成	丞	吃	池	弛	馳	冲	充
臣	尘	成	丞	吃	池	弛	驰	冲	充
蟲	傳	舛	闖	創	此	次	氽	存	忖
虫	传	舛	闯	创	此	次	氽	存	忖
達	當	幽	氣	導	燈	地	吊	玎	丢
达	当	幽	氕	导	灯	地	吊	玎	丢
動	虷	芏	多	奪	朵	訛	而	耳	伐
动	虷	芏	多	夺	朵	讹	而	耳	伐

帆	那	防	仿	訪	妃	份	諷	缶	伏
帆	那	防	仿	访	妃	份	讽	缶	伏
凫	負	婦	沓	釩	剛	圪	紇	各	亘
凫	负	妇	沓	钒	刚	圪	纥	各	亘
艮	鞏	共	關	觀	光	獷	圭	軌	過
艮	巩	共	关	观	光	犷	圭	轨	过
亥	汗	行	好	合	紅	後	迺	劃	華
亥	汗	行	好	合	红	后	迺	划	华
歡	灰	回	會	諱	夥	璣	圾	芨	機
欢	灰	回	会	讳	伙	玑	圾	芨	机
乩	肌	吉	炭	汲	級	伎	紀	夾	價
乩	肌	吉	炭	汲	级	伎	纪	夹	价
尖	奸	团	件	江	講	匠	交	階	盡
尖	奸	团	件	江	讲	匠	交	阶	尽
阱	臼	詎	決	訣	軍	扛	伉	考	扣
阱	臼	讵	决	诀	军	扛	伉	考	扣
誇	匡	夼	壙	纊	擴	晃	老	耒	肋
夸	匡	夼	圹	纩	扩	晃	老	耒	肋
吏	戾	列	劣	劉	甪	倫	論	呂	媽
吏	戾	列	劣	刘	用	伦	论	吕	妈
獁	嗎	買	邁	芒	忙	捫	米	名	牟
犸	吗	买	迈	芒	忙	扪	米	名	牟
那	氖	囡	訥	年	農	謳	兵	圮	伉
那	氖	囡	讷	年	农	讴	兵	圮	仳

牝	乒	朴	齐	祁	艺	屺	岂	企	迄
汔	扦	芊	迁	乔	庆	曲	权	全	任
纫	戎	肉	如	汝	阮	伞	扫	色	杀
汕	伤	芍	舌	库	设	师	式	似	收
守	戍	妁	死	寺	氾	讼	凤	岁	孙
她	汤	饧	廷	同	吐	团	氽	托	驮
伉	芄	纨	网	妄	危	圩	伟	伪	刎
问	圬	邬	污	伍	仵	西	吸	汐	戏
吓	先	纤	芗	向	协	邪	囟	刑	邢
兴	芎	匈	休	朽	戌	吁	许	旭	血
旬	寻	巡	汛	迅	驯	压	伢	亚	讦
延	厌	扬	羊	阳	仰	吆	尧	爷	页

曳 伊 衣 圯 夷 钇 屹 亦 异 因

阴 优 有 迂 纡 屿 讴 宇 羽 芋

聿 约 刖 杂 再 在 早 则 宅 兆

贞 圳 阵 争 芝 执 旨 至 仲 众

舟 州 纣 朱 竹 伫 妆 庄 壮 自

字　7画　阿 毒 盃 芭 把 坝 吧 扳

坂 伴 扮 报 陂 孛 邶 狈 呗 岙

吡 沘 妣 庇 诐 扺 芈 汴 忭 别

兵 邴 伯 驳 补 步 材 财 灿 苍

沧 岑 层 权 岔 苌 肠 怅 抄 吵

扯 彻 辰 沉 忱 陈 呈 迟 赤 饬

忡 初 氚 串 床 怆 吹 纯 词 茌

囱	村	呆	軐	但	島	低	狄	邸	诋
図	村	呆	轪	但	岛	低	狄	邸	诋
弟	佃	甸	阽	町	町	疔	钉	凍	抖
弟	佃	甸	阽	町	町	疔	钉	冻	抖
豆	杜	肚	妒	兑	噸	沌	扼	苊	呃
豆	杜	肚	妒	兑	吨	沌	扼	苊	呃
返	飯	泛	坊	芳	妨	紡	帗	吠	芬
返	饭	泛	坊	芳	妨	纺	帗	吠	芬
吩	紛	墳	汾	灃	渢	佛	否	呋	扶
吩	纷	坟	汾	沣	沨	佛	否	呋	扶
芙	孚	撫	甫	附	伽	尬	改	玗	肝
芙	孚	抚	甫	附	伽	尬	改	玗	肝
杆	盰	肛	綱	崗	杠	告	更	攻	汞
杆	盰	肛	纲	岗	杠	告	更	攻	汞
貢	伺	溝	估	穀	汩	詁	龜	妫	庋
贡	伺	沟	估	谷	汩	诂	龟	妫	庋
咼	還	邯	舍	罕	旱	沆	訶	何	亨
呙	还	邯	舍	罕	旱	沆	诃	何	亨
闀	宏	吽	囤	護	滬	花	懷	壞	奐
闳	宏	吽	囤	护	沪	花	怀	坏	奂
肓	磯	雞	極	即	技	芰	忌	際	妓
肓	矶	鸡	极	即	技	芰	忌	际	妓
犴	堅	間	角	疖	劼	戒	芥	進	近
犴	坚	间	角	疖	劼	戒	芥	进	近

姈	劲	到	鸠	究	玖	炙	局	拒	苣
抉	均	君	忾	坎	闶	抗	壳	克	坑
吭	抠	库	块	快	狂	旷	况	困	来
岚	劳	牢	沥	冷	李	里	坊	芳	丽
励	呖	利	沥	杢	连	良	两	疗	钉
邻	吝	伶	灵	陇	芦	庐	卤	陆	卯
乱	抡	图	沦	纶	驴	玛	祸	麦	杧
笔	没	每	闷	半	汨	免	沔	妙	闽
壮	亩	沐	呐	纳	男	拟	你	尿	侒
妞	扭	狃	怑	纽	弄	努	汦	呕	怄
判	彷	抛	创	沛	批	邳	任	纰	屁
评	钋	抔	泃	圻	芪	岐	杞	启	弃

汽	岍	佥	茨	羌	抢	呛	芹	芩	叱
沁	穷	邱	求	虬	岖	诎	驱	劬	却
扰	忍	韧	韧	饪	妊	纴	芮	汭	闰
沙	纱	芰	杉	删	杓	邵	劭	佘	社
伸	身	沈	声	时	识	豕	寿	抒	纾
束	吮	私	咒	伺	祀	姒	忪	宋	苏
诉	邰	吷	汰	坍	坛	志	忐	体	条
听	佟	彤	投	秃	抟	忒	吞	囤	饨
佗	陀	妥	完	汪	忘	违	围	帏	闱
汭	苇	尾	纬	位	纹	吻	汶	我	肟
沃	巫	呜	芜	吾	吴	迕	庑	忤	忏
妩	坞	芴	杌	希	饩	系	赅	匣	氙

閑	覓	縣	峴	肖	孝	芯	辛	忻	彤
闲	觅	县	岘	肖	孝	芯	辛	忻	彤
陘	杏	洶	秀	序	軒	芽	岈	迅	呀
陉	杏	汹	秀	序	轩	芽	岈	迅	呀
嚴	言	妍	瑒	楊	暘	煬	妖	冶	鄴
严	言	妍	场	杨	旸	炀	妖	冶	邺
醫	沂	詒	苡	矣	抑	囈	邑	佚	役
医	沂	诒	苡	矣	抑	呓	邑	佚	役
譯	吟	呭	飲	迎	應	傭	甬	攸	憂
译	吟	呭	饮	迎	应	佣	甬	攸	忧
郵	猶	酉	卣	佑	璵	歟	餘	妤	飫
邮	犹	酉	卣	佑	玙	欤	余	妤	饫
嫗	芫	園	員	沅	遠	芸	沄	紜	猶
妪	芫	园	员	沅	远	芸	沄	纭	犹
運	災	皂	灶	詐	張	杖	帳	釗	找
运	灾	皂	灶	诈	张	杖	帐	钊	找
詔	折	這	針	診	證	吱	址	扺	芷
诏	折	这	针	诊	证	吱	址	扺	芷
讓	紙	志	豸	忮	詒	肘	芓	助	住
让	纸	志	豸	忮	诒	肘	芓	助	住
紖	抓	狀	墜	灼	孜	姊	縱	鄒	走
纼	抓	状	坠	灼	孜	姊	纵	邹	走
足	詛	阻	佐	作	坐	咋	8画	哎	岸
足	诅	阻	佐	作	坐	咋		哎	岸

舫	昂	坳	拔	爸	佰	败	板	版	拌
绊	苞	孢	饱	宝	抱	杯	卑	备	奔
苯	彼	畀	贬	变	表	玢	秉	拨	波
帛	泊	怖	采	参	厕	侧	杈	刹	诧
拆	钗	侪	昌	畅	怊	炒	坼	坤	衬
枨	诚	承	茌	齿	侈	宠	抽	杵	怵
绌	钏	炊	垂	刺	枞	徂	怛	妲	戗
岱	迨	担	单	诞	砀	宕	到	的	迪
籴	坻	抵	底	典	坫	店	钓	迭	盯
顶	定	咚	侗	炖	咄	剁	铊	轭	迩
佴	法	矾	钒	范	贩	枋	防	房	昉
放	非	肥	肺	狒	废	沸	氛	奋	忿

楓	奉	膚	拂	苻	芾	服	怫	绂	绋
枫	奉	肤	拂	苻	芾	服	怫	绂	绋
拊	斧	府	咐	阜	驸	呷	陔	陔	坩
拊	斧	府	咐	阜	驸	呷	该	陔	坩
苦	矸	泔	秆	绀	呆	疕	庚	肱	供
苦	矸	泔	秆	绀	呆	疕	庚	肱	供
苟	岣	狗	構	購	诂	咕	沽	孤	姑
苟	岣	狗	构	购	诂	咕	沽	孤	姑
股	固	呱	刮	卦	诖	乖	拐	怪	官
股	固	呱	刮	卦	诖	乖	拐	怪	官
貫	規	邦	匦	诡	櫃	刿	刽	國	果
贯	规	邦	匦	诡	柜	刿	刽	国	果
函	杭	昊	呵	和	劾	河	轰	泓	邯
函	杭	昊	呵	和	劾	河	轰	泓	邯
呼	忽	狐	弧	虎	岵	怙	戽	畫	話
呼	忽	狐	弧	虎	岵	怙	戽	画	话
環	诙	昏	譁	或	貨	佶	亟	蚬	季
环	诙	昏	诨	或	货	佶	亟	虮	季
劑	佳	迦	郏	岬	駕	肩	艱	揀	槻
剂	佳	迦	郏	岬	驾	肩	艰	拣	枧
餞	建	降	郊	佼	侥	傑	诘	姐	玪
饯	建	降	郊	佼	侥	杰	诘	姐	玪
屆	金	岕	茎	京	泾	經	胼	徑	淨
届	金	岕	茎	京	泾	经	胼	径	净

迥　炅　咎　疚　拘　苴　狙　居　驹　泃

咀　沮　具　炬　卷　玦　咔　咖　刽　凯

侃　炕　苛　坷　岢　刻　肯　空　矿　刳

苦　侉　绘　邻　诓　矿　岿　坤　昆　垃

拉　拦　郎　佬　诔　泪　枥　例　疠　戾

隶　怜　帘　练　列　拎　林　苓　图　泠

岭　吟　茏　咙　泷　垅　拢　垩　陋　垆

炉　泸　虏　录　侣　轮　罗　泺　码　卖

盲　呡　茆　茅　耗　卵　泖　茂　玫　枚

妹　钔　孟　弥　觅　泌　宓　苗　秒　庙

苠　昊　岷　抿　泯　黾　明　鸣　命　抹

茉　殁　沫　陌　侔　拇　姆　首　牧　胕

奈	嗷	闹	呢	妮	坭	泥	怩	拈	念
蔫	咛	狞	拧	泞	杻	拗	侬	孥	驽
弩	钕	疟	瓯	欧	殴	杷	爬	帕	怕
拍	泮	庞	咆	狍	庖	泡	呸	帔	佩
抨	怦	朋	坯	披	狂	枇	芏	拼	贫
坪	苹	凭	坡	泼	迫	妻	其	奇	歧
祈	泣	拚	钎	胠	浅	枪	饯	戕	炝
侨	茄	郄	妾	怯	青	苘	顷	党	穹
泅	屈	取	诠	券	炔	苒	乳	软	朊
柄	若	参	丧	苦	钐	衫	姗	陕	疝
尚	茗	绍	舍	呻	诜	绅	审	肾	诗
鸤	虱	实	使	始	驶	势	事	侍	饰

試	視	受	樞	叔	述	沭	刷	嗍	飼
试	视	受	枢	叔	述	沭	刷	嗍	饲
泗	駟	松	慫	肅	所	遝	抬	苔	駘
泗	驷	松	怂	肃	所	沓	抬	苔	骀
態	肽	貪	曇	坦	帑	屜	忝	佻	迢
态	肽	贪	昙	坦	帑	屉	忝	佻	迢
帖	峒	圖	�	兔	拖	坨	沱	駝	拓
帖	峒	图	钍	兔	拖	坨	沱	驼	拓
玩	宛	枉	罔	往	旺	瑋	委	煒	味
玩	宛	枉	罔	往	旺	玮	委	炜	味
甕	臥	武	物	昔	析	矽	歾	細	俠
瓮	卧	武	物	昔	析	矽	歾	细	侠
狎	袄	賢	弦	獮	洗	現	限	線	詳
狎	袄	贤	弦	狝	冼	现	限	线	详
享	枭	些	脅	泄	瀉	緤	昕	欣	幸
享	枭	些	胁	泄	泻	绁	昕	欣	幸
性	姓	岫	盱	詡	泫	苆	學	郇	詢
性	姓	岫	盱	诩	泫	苆	学	郇	询
押	玡	岩	炎	沿	奄	兖	泱	伴	瘍
押	玡	岩	炎	沿	奄	兖	泱	伴	疡
快	肴	杳	耶	夜	依	袆	飴	怡	宜
快	肴	杳	耶	夜	依	袆	饴	怡	宜
迤	昜	嶧	佾	懌	詣	繹	驛	萜	英
迤	旸	峄	佾	怿	诣	绎	驿	苗	英

茔	拥	咏	泳	呦	油	俏	於	盂	臾
鱼	雨	郁	育	鸢	苑	玥	岳	昀	郓
哑	咋	甾	驵	枣	责	择	迮	泽	昃
闸	沾	咋	斩	账	胀	招	沼	者	侦
枕	征	怔	郑	诤	枝	知	肢	织	泜
直	任	祉	郅	帜	帙	制	质	炙	治
忠	终	肿	周	妯	咒	宙	绉	帚	邾
侏	诛	竺	拄	杼	贮	注	驻	转	肫
拙	茁	卓	宗	驺	卒	组	怍	9画	哀
按	袄	疤	柏	拜	钣	样	帮	绑	胞
保	鸨	背	钡	贲	甭	泵	迸	秕	苹
蚍	哔	陛	砭	扁	便	标	飑	柄	饼

炳	玻	勃	钚	残	草	测	恻	坨	茬
茶	查	差	姹	虿	岘	浐	尝	昶	钞
砗	疢	柽	城	宬	持	炽	俦	除	穿
疮	春	吡	茈	茨	祠	泚	俎	促	茸
迖	炟	达	珉	带	殆	贷	待	怠	昡
胆	挡	垱	荡	柢	帝	点	玷	垫	垭
酊	氡	峒	栋	峒	胨	洞	恫	钭	陡
毒	独	笃	度	段	怼	眲	砘	钝	盾
哆	垛	哚	俄	垩	饵	洱	贰	罚	垡
阀	珐	畈	钫	费	封	砜	疯	鞁	茯
粿	氟	俘	郭	洑	袯	赴	复	柴	垓
钙	柑	竿	钢	缸	部	诂	咯	荤	阁

蚣	给	哏	莨	宫	拱	钩	枸	垢	鸪
骨	牯	故	胍	剐	挂	冠	咣	饭	闺
鬼	娓	癸	贵	哈	孩	骇	顸	绗	郝
曷	恰	阆	贺	很	狠	恨	恒	訇	荭
虹	弦	洪	哄	侯	厚	逅	轩	烀	胡
浒	祜	眷	哗	骅	徊	洹	宦	荒	皇
恍	挥	炪	咴	恢	袆	茴	洄	荟	哕
浍	海	绘	荤	浑	活	钬	咭	笈	急
姞	挤	垍	迹	洎	济	既	珈	枷	浃
荚	胛	架	茧	柬	俭	荐	贱	华	剑
茳	将	姜	奖	洚	绛	芰	峻	浇	娇
蛟	骄	挢	狡	饺	绞	觉	皆	拮	洁

结	界	娇	诫	津	衿	矜	荩	泯	荆
胫	局	炯	赳	韭	枢	苣	矩	举	珏
绝	钧	俊	郡	胕	垲	阆	恺	砍	看
铳	拷	珂	柯	轲	科	牁	咳	恪	客
垦	眄	枯	绔	垮	拷	哈	狯	哐	诓
觇	奎	括	剌	栏	览	烂	姥	恪	垒
类	厘	俚	荔	栎	郍	轺	俪	俐	疠
炼	俩	亮	咧	洌	临	玲	柃	瓴	浏
柳	珑	栊	眬	胧	娄	刭	栌	轳	胪
阃	律	峦	孪	娈	荦	洛	络	骆	蚂
骂	荬	脉	茫	昂	眊	冒	贸	眉	美
昧	袆	虻	咪	迷	祢	洣	弭	昳	勉

面	眇	秒	咩	珉	闽	茗	洺	哞	某
哪	钠	衲	娜	奈	耐	南	挠	恼	昵
逆	陧	柠	钮	哝	浓	怒	虐	挪	鸥
趴	钯	哌	派	盼	叛	逄	胖	炮	胚
盆	砒	毗	骈	拼	姘	品	俜	枰	姘
洴	屏	珀	囿	柒	荠	契	砌	洽	恰
牵	铃	前	茜	荞	峤	俏	诮	窃	钦
侵	亲	轻	氢	秋	俅	馗	酋	祛	胊
荃	泉	畎	染	芫	饶	烧	绕	荏	衽
茸	荣	狨	绒	柔	茹	洳	洒	飒	砂
珊	埏	舢	殇	垧	神	哂	矧	甚	胂
牲	省	胜	狮	施	浉	拾	食	蚀	炻

屎	拭	贳	柿	是	适	恃	室	首	狩
姝	树	竖	要	拴	顺	说	烁	思	俟
送	诵	叟	俗	虽	苏	狲	挞	闼	胎
炱	钛	炭	逃	洮	剃	畋	恬	珍	挑
贴	烃	莛	亭	庭	挺	莳	统	恸	突
彖	退	柂	析	挖	哇	洼	娃	歪	弯
威	洧	昃	胃	闻	挝	钨	诬	屋	邬
侮	误	鄢	铱	洗	邹	虾	柙	峡	狭
籼	挦	咸	涎	显	险	宪	相	香	庠
响	饷	项	巷	枵	哓	骁	泫	挟	卸
信	星	型	钘	荇	咻	修	麻	须	胥
叙	洫	恤	宣	选	炫	绚	削	勋	荀

荨	峋	洵	浔	恂	徇	逊	鹆	垭	哑
研	娅	咽	恹	研	俨	衍	弇	砚	彦
映	垟	祥	洋	养	轺	峣	姚	咬	药
要	钥	咿	黅	咦	贻	姨	蚁	舣	轶
弈	奕	疫	羿	茵	荫	音	洇	姻	垠
胤	荣	荧	盈	郢	映	哟	俑	勇	幽
疣	美	柚	囿	宥	诱	禺	竽	俞	侉
禹	语	昱	狱	垣	爰	怨	院	郓	陨
恽	挼	哉	咱	昝	蚤	怎	眨	柞	栅
咤	炸	毡	飑	栈	战	昭	赵	柘	珍
帧	胗	浈	轸	鸩	峥	狰	拯	政	挣
栀	胝	祇	指	枳	轵	怹	栉	峙	庤

陟	蛊	鐘	種	重	洲	軸	冑	晝	菜
陟	蛊	钟	种	重	洲	轴	胄	昼	菜
洙	柱	炷	祝	拽	磚	追	窀	斫	濁
洙	柱	炷	祝	拽	砖	追	窀	斫	浊
諮	姿	茲	耔	秭	籽	總	瘀	奏	俎
咨	姿	兹	耔	秭	籽	总	瘀	奏	俎
祖	昨	怍	祚	**10画**	啊	埃	唉	挨	砹
祖	昨	怍	祚		啊	埃	唉	挨	砹
愛	桉	氨	俺	胺	案	盎	敖	捌	笆
爱	桉	氨	俺	胺	案	盎	敖	捌	笆
粑	罷	班	般	頒	舨	梆	浜	蚌	趵
粑	罢	班	般	颁	舨	梆	浜	蚌	趵
豹	倍	悖	被	畚	荸	筆	俾	斃	鉍
豹	倍	悖	被	畚	荸	笔	俾	毙	铋
狴	倮	賓	栟	病	缽	餑	剝	袚	鈸
狴	倮	宾	栟	病	钵	饽	剥	袚	钹
鉑	毫	淳	逋	捕	哺	部	蠶	艙	涔
铂	毫	涔	逋	捕	哺	部	蚕	舱	涔
柴	豺	莒	諂	倡	罏	鼎	秒	郴	宸
柴	豺	莒	谄	倡	罏	鼎	秒	郴	宸
龀	琤	稱	埕	乘	逞	騁	秤	哧	鷗
龀	琤	称	埕	乘	逞	骋	秤	哧	鸥
螢	聰	翅	幬	臭	礎	傲	畜	陲	菙
茧	耻	翅	帱	臭	础	傲	畜	陲	莛

唇	瓷	脆	挫	厝	耽	鄲	疸	蚕	珰
党	档	鲔	捣	倒	获	敌	涤	砥	递
娣	铀	凋	爹	砩	鸫	胴	都	蚪	逗
读	芟	顿	刘	铎	屙	婀	莪	峨	娥
恶	饿	恩	珥	砝	烦	舫	匪	诽	韭
粉	峰	逢	俸	莩	蚨	浮	俯	釜	赅
酐	疳	赶	罡	皋	高	羔	哥	胳	格
髙	哿	根	耕	埂	耿	哽	绠	恭	蚣
躬	珙	唝	鸹	罟	钴	顾	倌	莞	胱
桄	逛	桂	衰	埚	郭	胲	海	氦	害
捍	悍	航	颃	蚝	耗	浩	盍	荷	核
盉	哼	珩	桁	烘	候	壶	笏	桦	桓

换	唤	涣	浣	晃	珲	晖	悔	桧	恚
贿	烩	获	剜	唧	积	笄	屐	姬	疾
脊	觊	继	痂	家	恝	贾	钘	监	兼
捡	览	健	舰	涧	豇	浆	桨	胶	轿
较	桀	蚧	借	紧	晋	赆	烬	浸	惊
痉	竞	阄	酒	柏	疽	桔	俱	倨	剧
捐	涓	娟	倦	狷	眷	绢	倔	莙	据
峻	隽	浚	骏	莰	栲	烤	疴	课	恳
砑	倥	恐	哭	胯	脍	宽	框	悝	捆
阃	恫	栝	莱	峡	徕	涞	狼	阆	朗
浪	捞	嵝	栳	唠	烙	涝	狸	离	骊
逦	哩	娌	莉	苙	栗	砺	砑	捌	莲

涟	恋	茛	凉	谅	恢	料	埒	烈	赆
铃	鸽	凌	陵	留	流	硇	眺	鸠	铬
赂	挢	旅	虑	栾	挛	珞	埋	唛	莽
旄	铆	耄	莓	浼	勐	眯	敉	秘	眠
娩	悯	冥	莫	秣	毪	钼	拿	难	孬
脑	馁	能	铌	倪	匿	娘	袅	捏	聂
臬	涅	恁	脓	袼	恶	衄	诺	哦	耙
俳	畔	袢	旁	袍	疱	陪	配	铈	砰
蚍	铍	郫	疲	陴	胼	娉	瓶	钷	破
剖	莆	埔	圃	浦	栖	桤	凄	耆	顸
脐	起	铅	悭	虔	钱	钳	倩	悄	桥
峭	窍	挈	衾	骎	秦	倾	卿	勍	请

逑	祛	鸲	悛	辁	拳	缺	逡	烧	热
容	辱	蚋	润	偌	弱	朕	桑	涩	莎
晒	扇	晌	捎	烧	哨	射	涉	莘	砷
娠	谂	青	晟	埘	莳	逝	轼	铈	舐
殊	倏	栿	恕	衰	栓	谁	铄	朔	鸶
涘	凇	茸	悚	颂	素	速	涑	狻	姜
绥	谇	崇	损	笋	隼	唆	娑	索	唢
跌	铊	泰	倓	郯	谈	钽	袒	唐	倘
烫	涛	绦	桃	陶	套	特	疼	剔	绨
倜	逖	涕	悌	桃	调	铁	琎	梃	通
桐	砼	捅	透	茶	徒	途	涂	砣	鸵
娲	袜	剜	顽	挽	梡	涠	诿	娓	蚊

紊	翁	莴	倭	涡	唔	语	梧	悟	唏
牺	息	奚	浠	席	玺	峪	夏	荟	娴
蚬	猃	陷	祥	逍	鸱	消	宵	绡	晓
校	哮	笑	效	屑	骈	胸	羞	袖	绣
顼	徐	栩	痃	烜	眩	铉	埙	珣	栒
殉	鸭	蚜	氩	胭	烟	盐	剡	艳	晏
唁	宴	验	鸯	秧	烊	氧	样	恙	珧
舀	宦	窈	郸	晔	烨	眙	胰	廖	倚
酏	挹	益	洇	悒	谊	氤	殷	猗	蚴
莺	莹	痈	邕	涌	莜	莸	铀	莠	猞
馀	谀	娱	圉	彧	峪	钰	浴	预	智
鸳	冤	袁	原	圆	垸	铖	阅	悦	晕

耘	陨	砸	栽	载	宰	赃	脏	样	奖
唣	造	贼	听	砟	痄	斋	窄	债	辨
益	展	站	涨	笊	哲	渐	真	桢	砧
祯	畛	疹	衿	振	朕	钲	烝	症	脂
值	赟	挚	桎	轻	致	秩	衷	冢	辀
酎	皱	珠	株	诸	逐	烛	症	桩	谆
准	捉	桌	倬	酌	浞	诼	资	第	恣
诹	陬	租	钻	唑	座	11画	欸	皑	庵
谙	埯	铵	菝	捭	笨	崩	绷	庳	敝
婢	笾	区	彪	婊	彬	菠	舶	脖	啵
晡	埠	猜	彩	菜	骖	惭	惨	曹	掺
谗	婵	啴	铲	阐	菖	猖	阊	娼	常

偿	裯	惆	唱	绰	巢	晨	谌	蛏	晔
瓶	瓶	敆	敕	春	崇	铳	惆	绸	船
箚	瓶	敆	敕	春	崇	铳	惆	绸	船
棰	淳	啜	疵	淙	凑	粗	猝	崔	萃
棰	淳	啜	疵	淙	奏	粗	猝	崔	萃
啐	淬	悴	脺	措	笪	逮	埭	袋	聃
啐	淬	悴	脺	措	笪	逮	埭	袋	聃
掸	萏	啖	淡	惮	弹	蛋	铛	裆	荡
掸	萏	啖	淡	惮	弹	蛋	铛	裆	荡
捯	祷	盗	悼	得	羝	笛	菂	第	谛
捯	祷	盗	悼	得	羝	笛	菂	第	谛
掂	淀	惦	掉	锦	铫	谍	啶	铥	硐
掂	淀	惦	掉	锦	铫	谍	啶	铥	硐
兜	阇	渎	堵	断	堆	惇	掇	舵	堕
兜	阇	渎	堵	断	堆	惇	掇	舵	堕
鄂	阓	谔	鸸	铒	梵	菲	啡	绯	淝
鄂	阓	谔	鸸	铒	梵	菲	啡	绯	淝
悱	菜	酚	偾	烽	唪	麸	趺	菔	桴
悱	菜	酚	偾	烽	唪	麸	趺	菔	桴
符	蜀	涪	蛃	袱	辅	副	盖	敢	淦
符	蜀	涪	蛃	袱	辅	副	盖	敢	淦
鸽	袼	舸	硌	铬	梗	龚	笱	够	菰
鸽	袼	舸	硌	铬	梗	龚	笱	够	菰

菇	蛄	蛊	堌	梏	崮	鸪	馆	掼	涫
惯	硅	绲	淳	捆	帼	馃	铃	蚶	晗
焓	涵	菡	焊	毫	淏	菏	龁	盒	涸
痕	鹕	鸿	唿	惚	斛	唬	瓠	虎	铧
婳	淮	崔	惠	焕	逭	黄	凰	隍	谎
彗	晦	秽	阍	婚	馄	混	祸	基	椅
觊	偈	祭	悸	寄	寂	绩	笳	袈	戛
铗	假	菅	笺	检	趼	减	剪	渐	谏
铰	矫	皎	脚	教	接	秸	捷	婕	斑
堇	褉	菁	猄	旌	惊	颈	竟	婧	救
厩	掬	菊	据	距	惧	郫	眷	掘	桶
崛	觖	菌	鞁	焌	铠	勘	凫	康	铐

氪	骒	唷	裉	崆	控	寇	眶	盔	逵
馗	傀	匮	裈	啦	株	赉	娈	啷	琅
廊	烺	铑	勒	累	梨	犁	理	蛎	唳
笠	粝	粒	琏	敛	脸	殓	梁	辆	聊
掠	猎	啉	淋	聆	菱	棂	蛉	翎	羚
绫	领	琉	绺	聋	笼	隆	偻	颅	舻
掳	鹿	渌	逯	铝	稆	率	绿	鸾	掠
略	啰	萝	逻	朋	猡	麻	曼	碰	猫
袤	梅	郿	焖	萌	猛	梦	眯	猕	谜
密	绵	冕	渑	喵	描	敏	铭	眸	谋
捺	萘	赧	硇	铙	淖	猊	旎	捻	埝
脲	啮	您	狞	秾	胬	喏	偶	啪	排

徘	盤	脖	鉋	培	烹	堋	棒	啤	淠
徘	盘	脖	鉋	培	烹	堋	棒	啤	淠
偏	諞	殍	票	萍	頗	婆	笪	粕	培
偏	谝	殍	票	萍	颇	婆	笪	粕	培
菩	脯	萋	戚	埼	萁	畦	崎	淇	騏
菩	脯	萋	戚	埼	萁	畦	崎	淇	骐
騎	綺	掐	掮	乾	塹	羥	蹌	磽	硚
骑	绮	掐	掮	乾	堑	羟	跄	硗	硚
悽	圉	清	情	頃	筇	蚯	球	賕	蛆
悽	圉	清	情	顷	筇	蚯	球	赇	蛆
軀	渠	婈	圈	銓	痊	綣	悫	雀	蚰
躯	渠	婈	圈	铨	痊	绻	悫	雀	蚰
鉥	薩	埽	嗇	鉋	鍛	啥	唼	商	梢
铋	萨	埽	啬	铇	铩	啥	唼	商	梢
奢	賒	猞	蛇	赦	深	嬋	滲	笙	繩
奢	赊	猞	蛇	赦	深	婵	渗	笙	绳
盛	匙	授	售	獸	綬	菽	梳	淑	孰
盛	匙	授	售	兽	绶	菽	梳	淑	孰
庶	涮	爽	碩	偲	耜	笱	菘	淞	眭
庶	涮	爽	硕	偲	耜	笱	菘	淞	眭
隋	隨	杪	梭	崒	瑣	酥	莶	探	鍚
隋	随	杪	梭	崒	琐	酥	茯	探	锡
堂	淌	壽	掏	萄	啕	淘	綯	梯	惕
堂	淌	焘	掏	萄	啕	淘	绹	梯	惕

添	甜	掭	笤	窕	眺	粜	菾	停	铤
铜	桶	偷	屠	块	菟	推	豚	脱	庹
唾	烷	菀	晚	脘	惋	婉	绾	惘	望
逶	偎	隈	唯	帷	惟	维	萎	隗	谓
尉	阒	梧	悟	晤	焐	薪	硒	晞	悉
烯	淅	惜	觋	袭	铣	徙	阅	硖	掀
衔	舷	馅	厢	象	萧	崤	淆	啸	偕
斜	谐	械	蚌	硎	悻	婞	鸺	宿	琇
虚	酗	勖	绪	续	谖	悬	旋	雪	谑
崖	涯	焉	崦	阉	淹	阎	掩	郾	厣
眼	偃	谚	痒	窑	披	揶	铘	野	液
谒	铱	猗	移	痍	场	勘	逸	翊	翌

铟	鉴	银	淫	寅	隐	婴	萤	营	萦
唷	庸	恿	悠	蚰	铕	蚴	淤	萸	雩
渔	隅	围	庚	域	堉	欲	阈	谕	渊
跃	殒	酝	喷	帻	笮	舴	铡	蚱	粘
崭	绽	章	晢	辄	着	赈	眸	铮	埴
职	趾	鸷	掷	梽	铚	痔	室	啁	鹏
铢	猪	舳	渚	著	蛀	转	雏	缀	棁
涿	啄	淄	缁	梓	眦	渍	综	偬	菹
族	胺	做	**12画**	锕	隘	揞	媪	傲	奥
鲃	跋	瓣	斑	棒	傍	谤	葆	堡	悲
辈	惫	焙	琫	逼	赑	箄	愎	弼	编
遍	缠	傧	斌	摒	博	鹁	渤	跋	瓿

裁　策　曾　插　馇　搭　嵖　猹　揽　馋
禅　孱　葳　敞　超　焯　朝　掣　琛　趁
程　惩　裎　掌　寎　畴　厨　锄　滁　楮
储　揣　遄　喘　窗　棰　辍　赐　葱　琮
窜　毳　皴　搓　嵯　矬　痤　锉　搭　嗒
答　傣　殚　氮　笪　谠　道　登　等　堤
觌　蒂　棣　睇　缔　奠　貂　跌　堞　耋
喋　鼎　腚　董　痘　椟　犊　牍　赌　渡
短　缎　敦　遁　惰　铒　鹅　萼　遏　愕
筏　番　鲂　扉　腓　斐　棻　焚　粪　愤
葑　锋　跗　稃　幅　腑　赋　傅　富　溉
港　锆　搁　割　隔　葛　赓　缑　膏　睾

酤 舣 餶 雁 棺 琯 裸 暋 辊 棍
酤 舣 餶 雁 棺 琯 裸 暋 辊 棍

聒 锅 椁 蛤 酤 韩 寒 喊 皓 喝
聒 锅 椁 蛤 酤 韩 寒 喊 皓 喝

颌 黑 溁 喉 猴 堠 葫 鹄 猢 湖
颌 黑 溁 喉 猴 堠 葫 鹄 猢 湖

琥 猾 滑 缓 痪 塃 慌 喤 遑 徨
琥 猾 滑 缓 痪 塃 慌 喤 遑 徨

湟 惶 辉 翚 蛔 惠 喙 翔 耠 惑
湟 惶 辉 翚 蛔 惠 喙 翔 耠 惑

贵 㥁 嵇 缉 棘 殛 戟 集 戟 壁
贵 㥁 嵇 缉 棘 殛 戟 集 戟 壁

葭 跏 颊 蛱 罦 犍 湔 缄 碪 睑
葭 跏 颊 蛱 罦 犍 湔 缄 碪 睑

褊 楗 践 铜 毽 腱 溅 蒋 椒 蛟
褊 楗 践 铜 毽 腱 溅 蒋 椒 蛟

焦 搅 窖 揭 喈 嗟 街 湝 颉 筋
焦 搅 窖 揭 喈 嗟 街 湝 颉 筋

晶 腈 景 敬 窘 揪 啾 就 琚 椐
晶 腈 景 敬 窘 揪 啾 就 琚 椐

锅 腒 溴 惧 飓 鹃 厥 畯 竣 喀
锅 腒 溴 惧 飓 鹃 厥 畯 竣 喀

揩 锎 蒈 慨 堪 楳 颏 渴 缂 铿
揩 锎 蒈 慨 堪 楳 颏 渴 缂 铿

筘	罄	裤	款	筐	揆	葵	喹	骙	蒉
喟	馈	溃	愦	愧	琨	焜	蛞	阔	喇
腊	铼	睐	阑	揽	缆	榔	银	稂	锒
痨	塄	棱	愣	鹂	喱	锂	雳	跞	詈
傈	痢	联	裢	裣	链	椋	辌	靓	量
晾	裂	琳	裣	硫	蒌	漊	喽	楼	嵝
鲁	禄	屡	缕	氯	脔	锊	椤	落	蛮
帽	嵋	猸	湄	媒	寐	媚	幂	谧	棉
湎	缅	渺	缈	缗	谟	蛑	募	喃	蛲
猱	辇	傩	葩	琶	牌	蒎	湃	跑	赔
喷	彭	棚	琵	椑	脾	痞	骗	酸	裒
铺	葡	普	期	欺	琪	琦	棋	蛴	祺

棨	葺	葜	谦	椠	嵌	腔	强	愀	翘
趄	嵌	琴	禽	锓	揿	晴	氰	琼	蛩
萩	湫	遒	巯	趋	蛐	阒	棬	筌	确
阒	裙	然	惹	嵘	揉	锐	鞒	毵	散
搔	骚	嫂	森	痧	厦	筛	跚	善	觞
赏	稍	畲	甚	甥	剩	湿	湜	弑	释
谥	舒	疏	赎	暑	黍	属	税	舜	斯
狮	缌	辣	搜	嗖	馊	厦	溲	酥	粟
谡	遂	飧	睃	锁	塔	跆	覃	毯	棠
鄌	傥	铽	锑	提	啼	鹈	缇	替	湉
腆	葶	蜓	婷	颋	艇	童	筒	痛	葵
湍	鲀	酡	跎	椭	蛙	崴	塆	湾	琬

皖	腕	辋	葳	嵬	猥	喂	猬	渭	温
雯	搵	喔	窝	握	碨	幄	渥	鹓	靰
痦	婆	鹜	晰	稀	舾	翁	栖	犀	喜
蕙	舄	隙	遐	痫	鹇	笑	羡	湘	缃
翔	飨	硝	销	揳	褒	漭	谢	锌	猩
惺	雄	锈	淑	絮	婿	擅	萱	喧	渲
循	巽	雅	揠	腌	湮	蜒	筵	琰	炭
堰	雁	焰	焱	蚌	谣	椰	腋	揖	壹
遗	椅	堙	喑	惜	瑛	颍	硬	鱿	游
釉	揄	喝	嵛	崤	逾	腴	渝	愉	铻
遇	喻	御	鸹	寓	裕	鼋	援	湲	媛
缘	掾	越	粤	愠	崽	暂	葬	凿	锃

揸	喳	渣	磋	湛	掌	棹	蜇	筝	絷
植	殖	跖	葙	蛭	智	痣	滞	骘	毵
粥	蛛	煮	铸	筑	装	椎	惴	缒	琢
辎	嗞	嵫	孳	滋	紫	棕	腙	揍	最
尊	酢	**13画**	嗄	矮	碍	嗳	嗌	媛	鹌
暗	遨	嗷	廒	骜	靶	鲅	摆	稗	搬
蒡	龅	煲	鼋	鲍	碑	鹎	蓓	碚	锛
鄙	蓖	跸	痹	滗	禅	煸	裱	滨	缤
摈	禀	博	鲌	睬	粲	槎	缠	嗔	碜
椽	颀	塍	嗤	痴	媸	酬	稠	愁	筹
蜍	雏	楚	褚	搐	触	搋	椽	槌	锤
椿	鹑	辞	慈	跐	辏	腠	催	瘁	错

跩	瘅	亶	锝	戡	嗲	滇	碘	殿	碉
牒	叠	碇	锭	窦	督	嘟	睹	椴	煅
碓	楷	裰	躲	跺	蛾	腭	蒽	摁	痱
蜂	缝	辐	蜉	福	滏	腹	鲋	缚	概
尴	感	箅	搞	缟	塥	嗝	跟	恒	舡
遘	觳	媾	彀	鼓	锢	痼	褂	瑰	跪
滚	嗨	颔	蒿	嗥	畸	阛	當	瑚	煳
槐	拳	煌	幌	毁	魂	涵	锪	畸	跻
蕨	楫	辑	嶙	嫉	麂	蓟	嫁	搛	蒹
煎	缣	简	谫	鉴	键	酱	跤	敫	剿
湝	睫	解	锦	谨	靳	禁	缙	睛	粳
靖	舅	睢	裾	蒟	桦	龃	锯	锩	筠

楷	戡	嗑	稞	窠	锞	溘	窟	跨	蒯
楷	戡	嗑	稞	窠	锞	溘	窟	跨	蒯
筷	窥	暌	魁	跬	髡	锟	廓	赖	蓝
筷	窥	暌	魁	跬	髡	锟	廓	赖	蓝
榄	滥	滚	耢	酪	雷	楞	蒽	蜊	漓
榄	滥	滚	耢	酪	雷	楞	蒽	蜊	漓
缡	溧	廉	楝	粮	粱	趔	零	龄	溜
缡	溧	廉	楝	粮	粱	趔	零	龄	溜
馏	旒	骝	遛	楼	鲈	碌	路	僇	榈
馏	旒	骝	遛	楼	鲈	碌	路	僇	榈
滤	滦	锣	裸	满	谩	溿	锚	瑁	楣
滤	滦	锣	裸	满	谩	溿	锚	瑁	楣
煤	蒙	盟	锰	腼	鹋	瞄	莫	溟	酩
煤	蒙	盟	锰	腼	鹋	瞄	莫	溟	酩
谬	摸	馍	嫫	蓦	貊	貉	漠	寞	墓
谬	摸	馍	嫫	蓦	貊	貉	漠	寞	墓
幕	睦	嗯	楠	腩	瑙	睨	腻	溺	鲇
幕	睦	嗯	楠	腩	瑙	睨	腻	溺	鲇
嗫	暖	搦	锘	笆	滂	锫	辔	榜	蓬
嗫	暖	搦	锘	笆	滂	锫	辔	榜	蓬
硼	鹏	碰	鲅	睥	辟	媲	犏	剽	频
硼	鹏	碰	鲅	睥	辟	媲	犏	剽	频
嫔	榀	聘	鲆	蒲	溥	锜	碛	签	愆
嫔	榀	聘	鲆	蒲	溥	锜	碛	签	愆

骜	鹐	遣	慊	蜕	锖	跷	勤	嗪	溱
寝	楸	裘	鹊	阙	群	稔	蓉	溶	薜
潺	缤	瑞	腮	塞	操	嗓	瑟	裟	傻
歃	煞	骟	蛸	筲	艄	摄	溻	慑	鏖
瘆	慎	嵊	著	嗜	筮	摅	输	觥	署
蜀	鼠	腧	数	睡	搠	蒴	飕	肆	嗣
嵩	飕	稣	宰	嗦	塑	溯	愫	蒜	睢
碎	蓑	嗦	唢	羧	塌	遢	漯	阘	鲐
摊	滩	锬	瘥	塘	搪	溏	滔	腾	誊
褐	填	阗	龆	跳	通	酮	骰	颓	腿
蜕	退	膃	碗	蜿	微	煨	潍	踬	瘘
辒	嗡	潝	翁	蜗	蜈	鹉	雾	锡	溪

媳	禊	瑕	暇	醓	踱	锹	嫌	跶	献
腺	想	像	筱	楔	歇	携	榭	新	歆
腥	猵	馐	潃	嗅	澳	蓄	煦	瑄	暄
煊	檀	靴	睚	衙	鄂	罨	艳	腰	摇
徭	遥	馐	颐	肆	裔	意	溢	缢	鄞
鍪	楦	滢	颖	媵	廊	雍	蛹	鲉	猷
瑜	榆	虞	愚	舰	璃	瘦	蓣	愈	煜
滪	誉	蜎	塬	猿	源	瑗	氲	筼	韫
韵	愠	楂	鲊	詹	振	鄣	障	照	罩
蜇	谪	锗	蓁	斟	甄	缜	蒸	酯	置
锁	雉	稚	滢	瘩	锥	趑	锱	犕	訾
浑	罪	**14画**	镱	蔼	暖	璈	葵	熬	魁

鞁　榜　褓　褚　鞍　嘣　鼻　碧　蔽　箅

弊　碥　褊　標　骠　槟　殡　膑　僰　箔

膊　蔡　嘈　漕　锸　碴　察　瘥　蝉　嫦

醒　踌　瞅　磁　雌　鹚　聪　蔟　摧　粹

翠　磋　褡　鞑　瘩　箪　嘚　凳　嘀　滴

嫡　骶　碲　碟　菟　镀　端　锻　鹗　锷

蜚　榧　翡　锆　孵　腐　赙　嘎　澉　槔

睾　膏　槁　歌　膈　觏　箍　榖　嘏　寡

管　鲑　蝈　蜾　裹　撖　豪　赫　褐　瘊

滹　鹕　鹕　锾　滤　锽　潢　夥　箕　霁

恩　鲚　暨　嘉　槚　戬　碱　僭　僬　鲛

酵　截　碣　碣　馑　竞　精　儆　静　境

獍	㦰	聚	褰	劂	谲	锴	槛	勘	阚
慷	槁	颗	篌	蔻	骷	酷	鲙	睽	蜡
瘌	辣	谰	罥	婪	螂	嫪	嫘	缧	酹
嘞	璃	嫠	蔹	激	踉	僚	寥	蓼	摞
廖	邻	蔺	熘	榴	馏	镂	瘘	漏	箓
漉	膋	楼	銮	箩	骡	摞	雒	漯	嘛
馒	墁	蔓	慢	漫	慢	嫚	缦	髦	貌
瞀	酶	镅	鹛	镁	魅	薨	蜢	艋	噜
蜜	蔑	暝	缪	摹	模	膜	麽	鞁	慕
暮	鼐	嫩	蔫	酿	膀	裴	蝉	黑	漂
缥	嫖	嘌	撇	鄱	魄	谱	喊	漆	慕
蜞	旗	綮	碶	寨	歉	锖	墙	蔷	嫱

锹	劂	觳	谯	锲	箧	蜻	箐	錾	藁
蜷	榷	瑢	榕	熔	睿	箬	赛	糁	缫
瘥	僧	煽	鄯	墒	裳	韶	酾	誓	瘦
塾	墅	漱	摔	槊	厮	锶	瞍	嗾	嗷
蕲	僳	辣	酸	算	隧	榫	缩	榻	谭
碳	稠	嗵	瑭	韬	愿	熥	舔	蜩	霆
僮	酴	褪	箨	蜿	潍	鲔	蔚	瘟	稳
斡	舞	寤	鹜	熙	狶	蜥	僖	熄	莶
屣	辖	鲜	蓍	箫	潇	榭	楣	熊	墟
需	嘘	魁	蓿	漩	碹	楚	熏	窨	鲟
嫣	演	酽	鞍	漾	瑶	勒	獜	疑	旖
蜴	寤	瘩	龈	黉	樱	嘤	罱	缨	蝇

潆	慵	慵	踊	舆	窬	蛾	毓	篦	镶
愿	藏	遭	箦	谮	榨	摘	翟	寨	辗
獐	彰	漳	嫜	嶂	幢	肇	遮	摺	蔗
榛	蜘	摭	碟	楮	潴	翯	箸	赚	赘
禚	龇	镃	粽	樯	**15画**	鞍	澳	懊	癍
磅	镑	褒	暴	蝙	膘	憋	瘭	镔	播
嶓	踏	镈	踩	槽	噌	尘	潺	骥	嘲
潮	撤	澈	撑	澄	墀	踟	褫	瘛	懂
樗	蝽	醇	踔	龊	糍	璁	聪	熜	醋
挥	璀	撮	鞑	儋	稻	德	噔	嶝	蹈
蝶	懂	墩	额	颚	蕃	幡	播	樊	敷
蝠	幞	蟆	噶	橄	镐	稿	骼	镉	鲠

磙	鲦	虢	骸	憨	鹤	嘿	横	骷	篌
糇	槲	蝴	糊	踝	鲩	璜	蝗	篁	麾
慧	蕙	劐	稽	亶	畿	戬	膌	鹡	稷
鲫	镓	稼	鲤	鹣	翦	踺	箭	僵	蕉
噍	羯	瑾	槿	觐	殣	憬	踞	屦	镌
撅	蕨	獗	鲲	靠	磕	瞌	蝌	蝰	聩
簣	醌	澜	褴	磊	黎	鲡	鲤	鲢	撩
嘹	獠	潦	寮	缭	嶙	遴	凛	镏	鸥
瘤	楼	蝼	篓	撸	噜	辘	戮	履	瞒
螨	霉	蓸	暝	摩	墨	镆	瘼	锊	蛑
襻	碾	锞	镍	噢	藕	潘	磐	醅	霈
嘭	澎	劈	僻	篇	翻	飘	噗	潘	蕲

槭	潜	谴	樯	鞒	憔	撬	撖	嘴	璆
蝤	趣	觑	髯	蝶	糅	褥	蕤	蕊	撒
撤	馓	碌	鲨	渍	缮	熵	潲	鲋	爽
蔬	熟	澍	撕	嘶	澌	螋	艘	踏	瘫
潭	羰	樘	膛	锐	躺	趟	滕	踢	题
鬓	鲮	潼	踠	慰	蕴	鹟	鋈	嘻	滕
嬉	潟	暳	暹	箱	橡	霄	蝎	撷	鞋
飔	缬	糌	儇	褟	璇	蕈	嘆	颜	魇
餍	谳	鹞	噎	靥	鹬	镒	毅	熠	愁
璎	樱	影	颙	鲕	蝣	牖	蝓	龉	窳
豫	潸	鋈	蕴	熨	糈	赜	增	憎	缯
谵	璋	樟	磔	赭	箴	震	镇	踯	徵

颙	鲽	璞	嘱	颢	撰	篆	馔	撞	幢
嘉	踪	蕞	醉	遵	樽	噭	**16画**	盒	声
螯	翔	薄	甏	锸	薛	膏	篦	壁	避
嬰	辨	辩	飙	镖	瘭	濒	餐	操	糙
蹅	澶	鲳	氅	瞠	橙	蟥	篾	廖	橱
憱	踹	膪	篡	蹉	澹	镐	踶	颠	锭
雕	鲷	蹀	憩	踱	犇	噩	璠	燔	霏
鲱	筐	擗	蒿	糕	篝	鲴	盥	撼	翰
憨	薅	噧	翮	嚣	衡	麇	薤	黉	醐
圜	澴	寰	缳	擐	磺	癀	叹	霍	鏊
激	髻	冀	稽	缰	耩	腘	犟	徼	缴
噤	鲸	璟	镜	橘	踽	遽	憨	麇	瞰

鲲	濑	篮	斓	懒	蕾	擂	罹	篱	澧
篥	廉	魉	燎	璘	霖	辚	廪	膦	鲮
镠	鹨	瘰	窼	橹	潞	毬	瘵	蟆	颡
蟎	镘	蟒	懞	獴	醚	蜽	磨	默	穆
霓	鲵	颞	凝	耦	螃	耪	篷	膨	劈
澼	蹁	瓢	瞟	瞥	璞	毬	鲯	器	憩
褰	黔	缱	橇	缲	樵	鞘	橼	鲭	檠
擎	磬	糗	碛	醛	腐	燃	融	踩	儒
噻	颡	穑	寰	檀	膳	嬗	鲹	燊	鲴
噬	薯	擞	薮	滩	燧	獭	螗	糖	镗
腾	醍	蹄	黇	橦	瞳	暾	橐	薇	蕹
熹	桦	螅	歙	羲	窸	隰	禧	魖	蕹

獬	邂	廨	瀣	懈	薪	醒	鬏	醢	薛
嚎	燕	赝	邀	噫	蕙	磕	螠	剽	癔
鹦	赢	瘿	镛	瓮	燠	熸	檫	蟓	樾
赜	鳌	赞	澡	噪	篖	赠	甑	察	瘴
辙	褶	鸥	臻	整	踵	麈	髭	缁	鄹
鳏	镞	嘴	樽	**17画**	癌	癍	鳊	髀	濞
臂	鳊	辫	龋	檗	擘	擦	璨	藏	螬
鳢	嚓	黜	簇	镨	戴	黛	蹈	磴	瞪
镫	鲽	筻	斶	磻	镦	鳄	繁	翻	鲥
戴	鲼	藁	臊	篑	戢	醢	鼾	壕	嚎
濠	螯	毂	蟥	簧	鳇	徽	隳	豁	罱
藉	蹰	黢	赛	謇	鲟	礁	鹤	鹭	鞠

镢 爵 糇 髁 鞯 镧 襕 橘 僵 臁

鹔 嘹 镣 磷 瞵 檩 蹓 镥 璐 簏

螺 蟊 懋 蕙 檬 朦 糜 麇 麋 薨

邈 篾 嬷 貘 鳌 黏 蹑 懦 蹒 貔

觑 螵 嶓 镆 濮 镨 蹊 镒 襁 瞧

鳌 鳅 璩 龋 鲦 薷 嚅 濡 孺 鳃

臊 膻 赡 螫 曙 蟀 霜 瞬 簌 穗

邃 蹰 薹 檀 镡 螳 鲲 嚏 瞳 曈

臀 魈 鳏 魏 鲴 蜓 蟋 檄 霞 蟀

藓 襄 燮 擤 薰 獯 橹 缫 繁 嶷

簃 翳 臆 翼 膺 赢 臃 黝 鹬 仑

糟 璪 燥 晋 蟑 蟊 骤 嘱 擢 濯

18画

鳌	鏊	蹦	璧	鞭	瀍	鼕	礤	瀍	
鞭	艟	雛	蹰	戳	蹩	簦	簟	廒	藩
翻	簋	覆	馥	瞽	鳏	鼟	颢	鞫	骧
鹡	蟪	镬	槛	鞯	礓	糨	嚚	襟	鞠
邋	癞	醪	镭	礌	藜	镰	鎏	髅	鹭
鹣	磉	懵	臑	藕	蟠	鳏	蟛	癖	瀑
鳍	髂	鞴	瞿	鞠	鬈	鞣	蟮	鼢	蹜
鳎	藤	餮	黕	燹	嚣	曛	鲦	曜	黟
彝	镱	癔	嚚	鹰	鼬	簪	瞻	蹢	镯

19画

鬃	霭	麈	瓣	爆	鞲	襞	鳔	鳌	
髌	簸	醭	簿	礤	蹭	镲	蟾	颢	谶
魑	蹢	蹴	蹯	蹬	巅	蹾	蹲	蹯	蕭

羹	鞲	瀚	蘅	鵴	耀	蘀	矐	蠖	驦
疆	醮	警	鬏	蹶	髖	穎	鰗	贏	蠊
蹾	酆	麓	贏	鰻	艟	蠓	靡	鱉	蘑
孽	攀	蹼	曝	麒	骏	邅	襦	鼗	鱐
醯	蟹	瀣	癬	鳕	霪	瀛	鳙	攒	藻
簬	蠋	纊	**20画**	鑣	鬢	巉	隼	黵	蘩
瀵	酂	灌	鰍	獾	籍	嚼	醸	夒	鑲
鰲	醴	鳞	魔	藥	糯	謍	縣	襄	壞
攘	嚷	顠	蠕	鳝	孺	鼍	巍	齬	曦
霰	瓖	馨	耀	瀹	朦	瓒	躁	躅	纂
鳟	**21画**	黯	霸	鉴	礦	羼	蠢	癲	鳠
赣	瓘	灏	鳍	爝	夔	蠡	鳢	蹰	露

磄　巉　霹　鼙　颦　禳　麝　髓　醺　穰
磄　巉　霹　鼙　颦　禳　麝　髓　醺　穰

22画　躔　镱　蘸　髑　鳔　鹳　穰　躐　霾
　　　　躔　镜　蘸　髑　鳔　鹳　穰　躐　霾

蘼　糖　囊　蘖　氍　穰　瓤　饕　镶　懿
蘼　糖　囊　蘖　氍　穰　瓤　饕　镶　懿

饔　鬻　蘸　**23画**　罐　鬟　蠋　攫　麟　臁
饔　鬻　蘸　　　　罐　鬟　蠋　攫　麟　臁

颧　鬈　躩　趱　躜　攥　**24画**　灞　矗　蠹
颧　鬈　躩　趱　躜　攥　　　　灞　矗　蠹

酿　襻　衢　躞　鑫　**25画**　纛　戆　鼵　曩
酿　襻　衢　躞　鑫　　　　纛　戆　鼵　曩

馕　攮　**26画**　蠼　**30画**　爨　**36画**　骧
馕　攮　　　　蠼　　　　爨　　　　骧

蝶戀花　柳永

佇倚危樓風細細望極春愁黯黯生

天際草色煙光殘照裏無言誰會憑

闌意　擬把疏狂圖一醉對酒當歌

強樂還無味衣帶漸寬終不悔為伊

消得人憔悴

貧女　秦韜玉

蓬門未識綺羅香　擬託良媒益自傷

誰愛風流高格調　共憐時世儉梳妝

敢將十指夸針巧　不把雙眉鬥畫長

苦恨年年壓金綫　爲他人作嫁衣裳

無題　李商隱

來是空言去絕踪月斜樓上五更鐘

夢爲遠別啼難喚書被催成墨未濃

蠟照半籠金翡翠麝熏微度繡芙蓉

劉郎已恨蓬山遠更隔蓬山一萬重